擁有勇氣、信念與夢想的人，才敢狩獵大海！

 獵海人

水中畫影

許昭彥攝影集

許昭彥　著

作者自序

　　本書28張照片每張都是水影照片。一般水影照片是一半實景，另一半是實景在水中的倒影，我在本書的照片主要是倒影，然後將它上下倒置，變成我稱為的「正影」。我也去除大部分實景，變成幾乎全是水影的照片，這樣水面上的天空水影變成了照片的主要背景，這是我的水影照相主要特點，我認為這也是優點。

　　容許廣大的天空水影作為背景，照相要構圖是比拍照實景容易，拍照實景時，背景常有太多「雜景」，不容易有簡潔的構圖。有天空水影作為背景就像是有一張白色畫布，構圖容易，最明顯的例子是我的〈靜水〉與〈寂靜草坡〉兩張照片中那廣大的「天空」就都是水影。如果拍照實景要想有那麼大天空作背景，照相的人就要躺在地上拍照。

水面上的天空水影不但沒有「雜景」，而且有會吸引人注目的藍天，白雲或黑雲，〈海濶天空〉與〈自由領土〉兩張照片中就有那些景致。因為這種「天空」是水面上的水影，水面會有浮葉，這也就會構成夢幻天空，〈鄉村景致〉與〈美麗天空〉兩張照片就有那樣的畫影。水面也會有綠藻，所以〈寧靜色彩〉那張照片的「天空」才會有那柔和美麗的綠色，一般實景照片的天空不會有那麼多畫影，那麼美。

　　水影照相也能使不在一起的不同景物在一起，例如〈迷宮〉照片中的建築與那兩棵樹木不在一起，但這兩個景物在附近一條小溪水面上的水影就是在一起了，這擴大了照相構圖的新境界，就是利用這優點，使我能照出了這像迷宮的照片，而且得到了我在美國得到的最光榮攝影獎。在〈湖邊小屋〉照片中左上端的樹葉也是用同樣方法構成的，使這畫影錦上添花，〈災難〉照片中那奇怪景物也造成了驚奇效果。

拍照水影照片時，水面的波動就像畫家的畫筆，能夠畫出美妙景致。水面波動大時，就會構成像〈水邊幻想〉照片那樣的抽象畫或〈迷宮〉中那像卡通畫的建築。水面波動不大時，就會像是印象派畫，例如〈夏日橋景〉那照片表現出意境。水波也會使水中的樹影搖動了，就會產生了像〈水中樹林〉照片中那細膩的美景。如果水面平靜，沒有波動，水影就像實景，但實景照片不會使人看了會認為是繪畫，實景的水影照片才會，例如那〈河邊畫面〉照片就像繪畫。

五十多年前我在台南安平港照出了一張這樣的水影照片「船工」（附圖），曾在〈台北攝影沙龍〉展出，我那時就認為那是像繪畫，非常喜愛。可是後來到美國後不再照這種照片，幸好現在好像是返老還童，才覺悟到這樣的照相才會使照片更有意境，更像繪畫，水影能變成畫影，所以我只能希望我現在不會是太遲了，能夠出版這本《水中畫影》書而使一般人能看到與享受到這攝影的新境界。

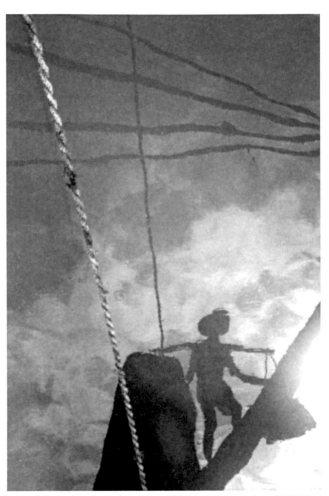

這是我在五十多年前於台南安平港拍出的一張水中畫影照片
「船工」

目次

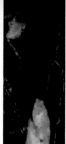

水中畫影

1 鄉村景致

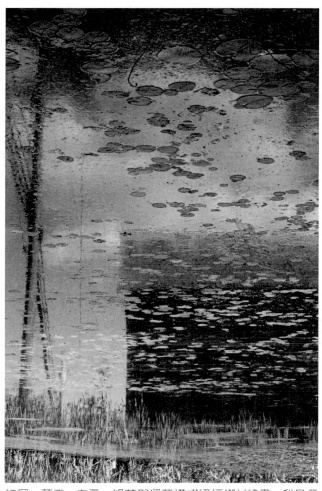

紅屋，藍天，白雲，綠草與浮葉構成這幅鄉村繪畫，我是多麼幸運能夠看到這五個景物美妙的組成！

2 美麗天空

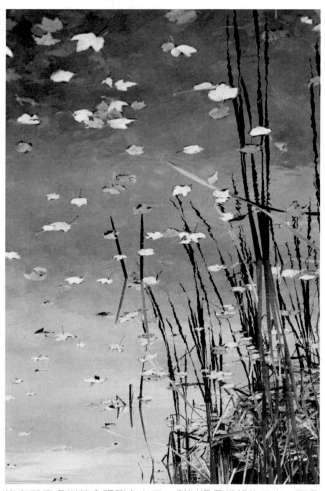

沒有那麼多樹葉會飄飛在上天，所以這是幻想的天空，可是就是要有這樣的幻想，才能創造出這樣美的畫。

3 寂靜草坡

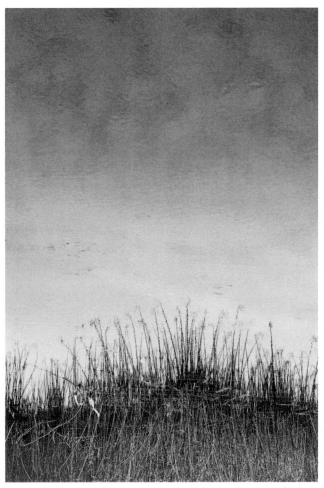

這是一幅很簡單的構圖，只是天空與草坡，但這是一幅多麼
會使人心境安寧的畫。

4 海濶天空

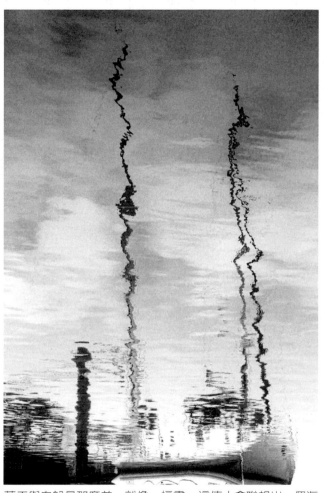

藍天與白船是那麼美，就像一幅畫，這使人會聯想出一個海
濶天空的航行。

5 寧靜色彩

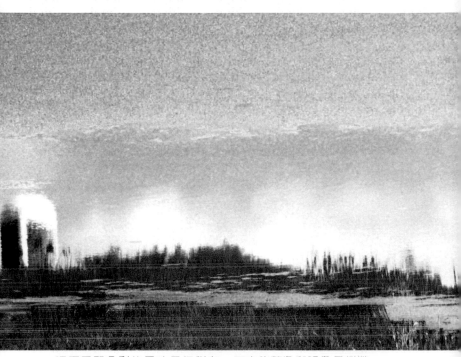

這麼柔和色彩的景致是很稀有，天空的藍色與綠色是那麼
淡，穀倉也是白色，這使我會感覺到一個寧靜的早晨。

6 水邊幻想

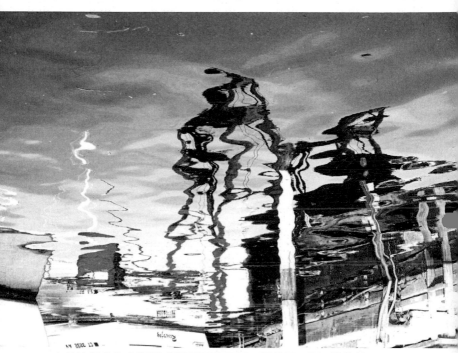

水的波動會使水影構成千奇百怪畫面，這就是一幅那樣的抽象畫，令人會有奇妙幻想。

7 浮葉

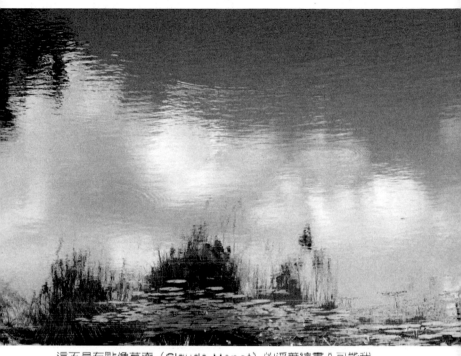

這不是有點像莫奈（Claude Monet）的浮葉繪畫？可能我是太誇大了，畫面也可能太虛幻，但這是我夢想的意境。

8 夢中小舟

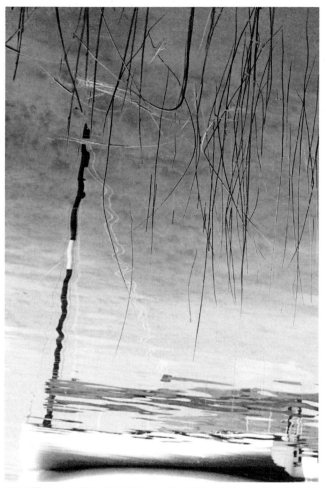

這美麗的小舟像是畫出的，大家也就會想像這小舟會載他
（她）們到夢想的天地。

二七

9 夏日橋景

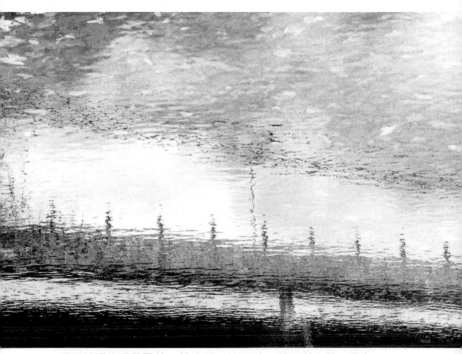

夏天時候的橋是最美，就像夏天的河流，藍天與白雲，這也
就構成了這幅會令人遐想的美麗夏天意境。

10 災難

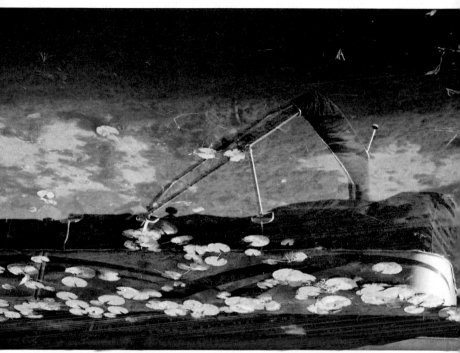

這是會令人驚奇的景象，好像大難來臨，這也使我感到水影
能夠創造出的畫面魅力。

11 迷宮

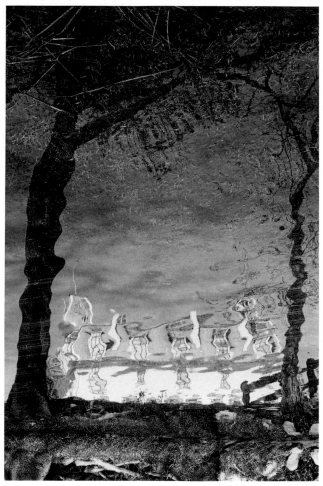

這建築是美國康州一家有各的古老歌劇院（Goodspeed Opera House），所以我將它與周圍樹木的水影拍照成離奇的迷宮（Labyrinth），不是很恰當？

12 紅傘

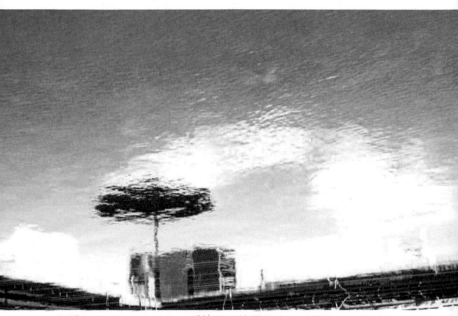

在藍天白雲下的水岸上，有什麼其他景物會比這佇立的紅傘
更美妙？色彩的配合更完美？

13 大船啟航

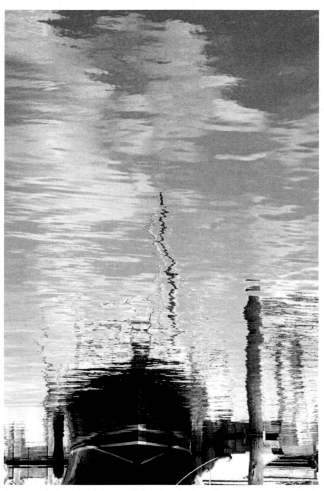

這可能成為一幅大船啟航畫面，會令人想像岸邊有衆多歡送
的人與叫喊的聲音。

14 雲淡風輕

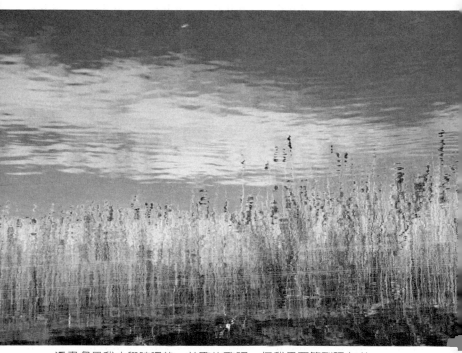

這畫名是我小學時唱的一首歌的歌詞，但我是要等到現在老了，看到這畫面才能體會到這語句的美。

15 水中卡通

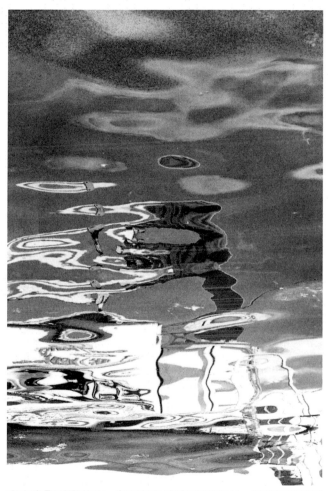

水中畫影千變萬化，就是抽象畫家也難畫出，像這幅奇特景
致就變成了水中的卡通畫。

水中畫影

16 水草

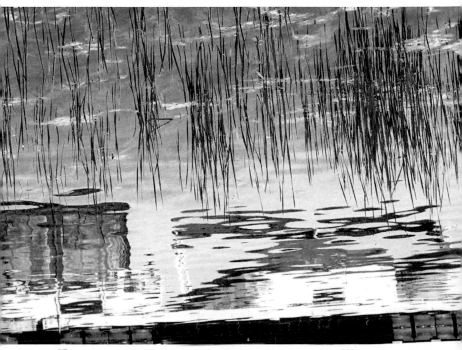

看這些水草是多麼吸引人，水草與浮葉是水面上兩大景物，
就像上空的白雲與藍天，這是構成美麗水影的四大要素。

17 湖邊小屋

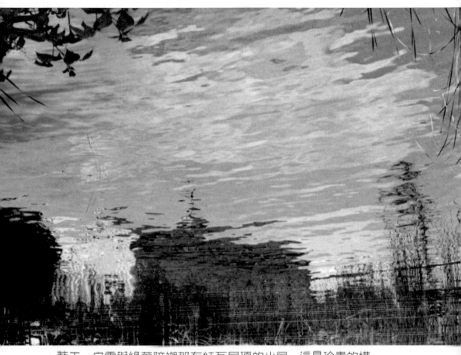

藍天，白雲與綠葉陪襯那有紅瓦屋頂的小屋，這是珍貴的構圖，一幅美的油畫。

18 航向天堂

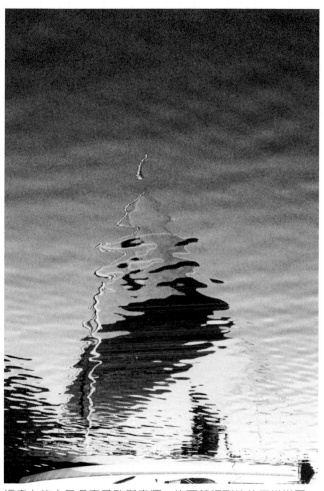

這舟上的人是多麼勇敢與幸運！他要航行到他的天堂樂園，
沒有人能阻擋他。

19 自由領土

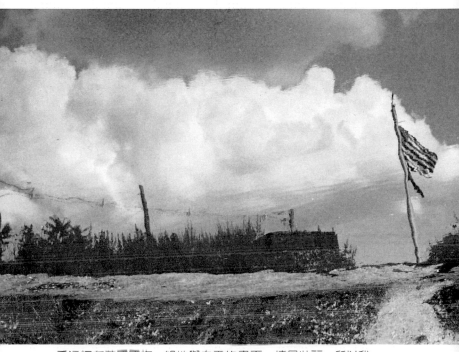

看這幅有美國國旗，綠地與白雲的畫面，情景壯麗，所以我將它取名為「自由領土」（Land of Freedom），不是很恰當？

20 水中樹葉

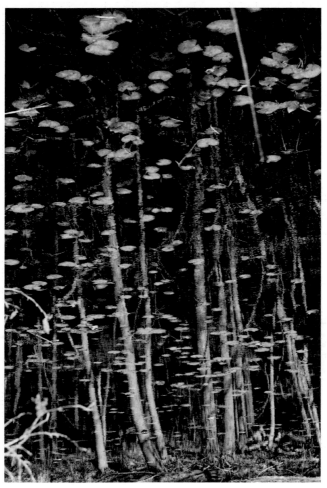

水中樹林美妙無比，像是夢境，樹葉的飄飛使這樹林景象更美，意境更非凡。

21 理想村景

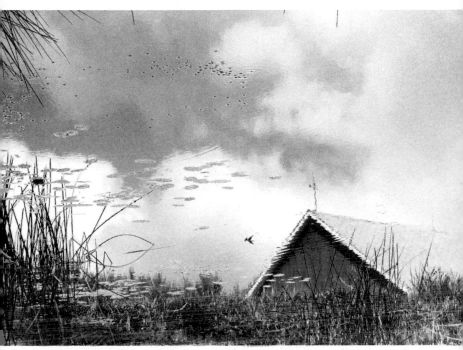

唯有水中畫影，才能構成這樣美的村景，有紅屋，白雲，長
草，浮葉與飛鳥。

22 雲下孤舟

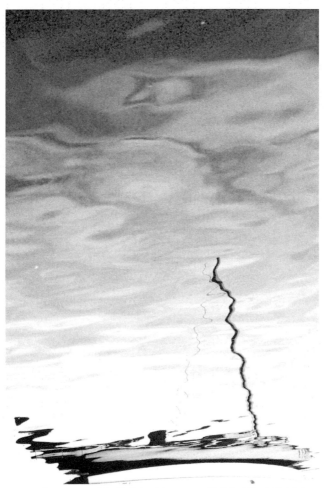

這不是歡樂的美麗色彩遊艇畫面，這是更像大海中的孤舟，
使人會感到前程黑暗。

水中畫影

23 岸邊一景

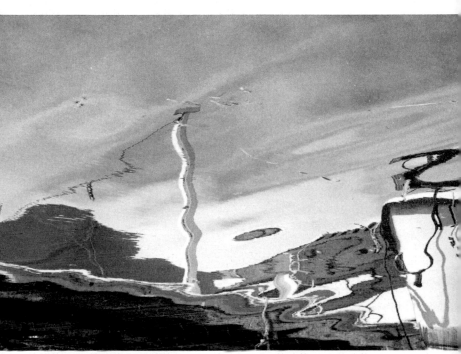

這又是碼頭的一幅畫面，我不能說出它是什麼景致，但這種
畫面的構圖總是奇妙的。

24 水中樹林

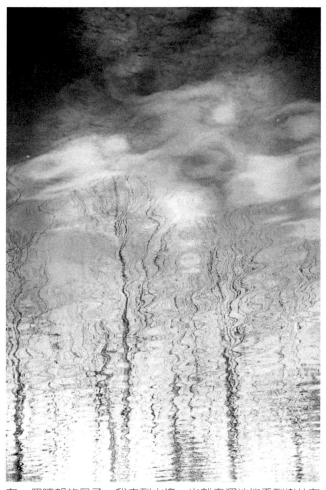

在一個晴朗的日子，我走到水邊，也就幸運地能看到樹林在水中婆娑起舞了。

25 河上美景

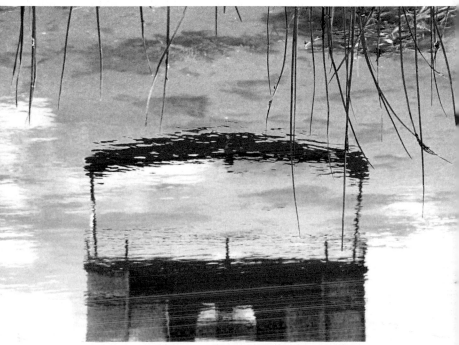

一個像是看台的建築座落在河上，像是悠閒地觀賞周圍美麗河景，平靜安寧。

26 河邊畫面

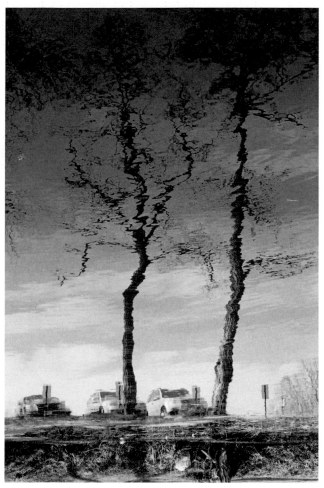

這是像一張實景的照片，但實景照片常是古板的，不會使人認為是繪畫，這水影畫面才會，因為它是更生動與更像是人畫出的。

27 水景

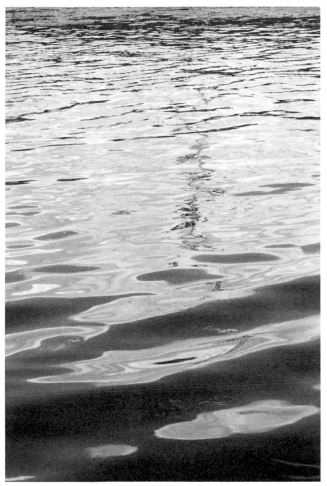

看這水面的波動是多麼柔和，水的顏色是多麼美，我是一個
幸運的人，才能欣賞與拍照出這水景。

28 靜水

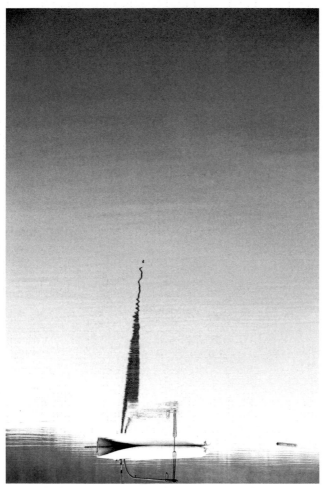

看這水影畫中的水面是多麼平靜！可是有多少人知道這藍色水面是天空，那上空才是水面？

↘ 獵海人

水中畫影
——許昭彥攝影集

作　　者	許昭彥
圖文排版	楊家齊
封面設計	楊廣榕
出 版 者	許昭彥
製作發行	獵海人
	114 台北市內湖區瑞光路76巷69號2樓
	電話：+886-2-2518-0207
	傳真：+886-2-2518-0778
	服務信箱：s.seahunter@gmail.com
展售門市	國家書店【松江門市】
	10485 台北市中山區松江路209號1樓
	電話：+886-2-2518-0207
	三民書局【復北門市】
	10476 台北市復興北路386號
	電話：+886-2-2500-6600
	三民書局【重南門市】
	10045 台北市重慶南路一段61號
	電話：+886-2-2361-7511
網路訂購	博客來網路書店：http://www.books.com.tw
	三 民 網 路 書 店：http://www.m.sanmin.com.tw
	金石堂網路書店：http://www.kingstone.com.tw
	學思行網路書店：http://www.taaze.tw
法律顧問	毛國樑　律師

出版日期：2015年6月
定　　價：180元

國家圖書館出版品預行編目

水中畫影：許昭彥攝影集 / 許昭彥著. -- 臺北
　市：許昭彥, 2015.06
　　　面；　公分
　　ISBN 978-957-43-2562-7(平裝)

　1. 攝影集

957.9　　　　　　　　　　　104010429